色彩情感演繹與實作

H=30

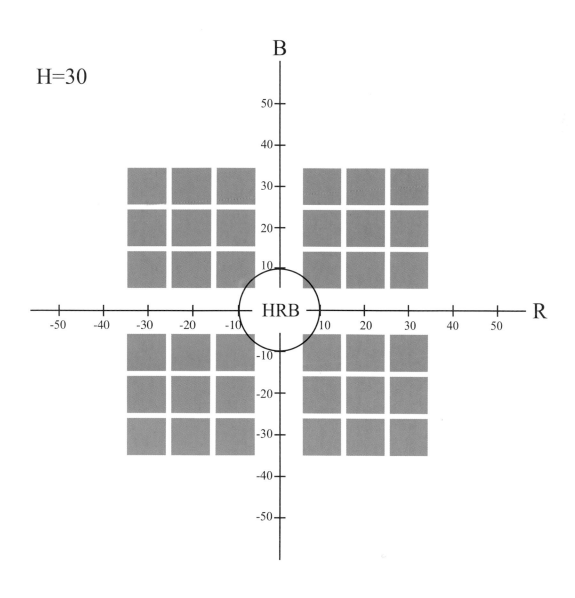

作者序

　　自古以來色彩與人類生活息息相關，無論在周遭生活環境、日常言語中、日常消費上、藝術創作上、日常或正式場合之衣著上等種種情境中心理與行為無一不受到色彩影響，或者常處於須進一步辨別或抉擇之狀態。凡此種種均顯示色彩在人類生活中實佔有重要的地位與關鍵的角色。因此，在此新世紀的開始，色彩學的發展已進入科技與人文整合的階段，除了融合物理、化學、心理、生理、建築、歷史、文學、藝術、醫學等綜合多元領域原理與技術外，尤須要有實用之教材設計，使學習色彩者能得以色彩理論與實務兼備。因此，作者精心製作本實作用書之內容規劃首先涵蓋了兼具色彩科學、藝術、建築、心理等多元應用著名的 Munsell 表色系統、NCS 自然表色系統、CIEL*a*b*色彩空間表色法，以及最新的 HRB 情感表色系統等四種最具代表性、著名、多元化應用之表色系統，而且能讓讀者在學習色彩原理後猶可進一步實作演繹色彩之變化，以及親身體驗色彩知覺與情感之關係，以增進讀者本身色彩專業與創新之能量。

<div align="right">

郭文貴 謹誌

中國文化大學紡織工程學系 教授

</div>

| 作者簡介

郭文貴

現任　中國文化大學紡織工程學系　教授

學歷　英國羅芙堡大學應用科學研究所色彩物理學博士

經歷　中國文化大學紡織工程學系　副教授

中華色彩學會創立籌備委員會委員

中華色彩學會理、監事

增益資訊股份有限公司染整技術工程師

行政院公共工程委員會外聘專家諮詢委員

美國 ISI 科資中心頒發「台灣現卓越經典引文獎」之得獎人

| 著作宗旨

本色彩情感演繹實作用書在於讓讀者學習色彩原理後猶可進一步實作演繹色彩情感與色知覺之變化，以及親身體驗色彩知覺與情感之關係，以增進讀者本身色彩專業與創新之能量。

推薦序

情感色彩，順遂人生

色彩與人類生活息息相關，日常生活裡舉凡平日消費中有多少受了色彩的影響而動念購買了貨品？一般話語中又有多少詞彙是與色彩相關？欣賞藝術展演創作時是否常因色彩而深深被吸引？凡此種種足見色彩在人類生活中扮演著重要的地位與關鍵的角色。色彩應用之相關領域亦幾乎無所不包，其應用範圍極為廣泛，舉凡紡織、印刷、彩電、彩妝、產品設計等產業，到藝術創作、視覺傳達、生活空間中的建築景觀等，無不與色彩有著極為密切的關係。

由於過去國內色彩知識的傳授多是由各領域學者或專業者自行整理，只提供理論性的教學，而難有兼顧色彩體驗之實用色彩學科普教材。本書乃由國內色彩界之翹楚 郭文貴教授，以其三十多年來兼顧色彩理論與實務豐碩的經驗，綜合了物理、化學、心理、生理與人文藝術之科學，嚴謹地撰寫與精心設計推演出一套色彩情感表色系統之演繹實作教材，廣泛而深入淺出且涵蓋多種國際最著名的表色系統與華人首要著名創作精髓的色彩情感表色系統，以及其相關的應用實作。相信對於有志於從事色彩相關工作與研究的讀者們，不僅可以提供符合國際潮流與豐碩正確的表色資訊與知識，亦可藉由實作之練習更能使讀者體驗真實的色彩情感而有助於其相關的色彩設計與創作，更創造出個人化順遂幸福之人生。

<div align="right">

林尚明 謹誌

亞東技術學院材料與纖維系 教授兼主任

</div>

目　錄

第一章　曼賽爾表色系統

（一）曼賽爾表色系統之特點說明

　　曼賽爾表色系統（Munsell Color Order System）是由美國畫家、藝術教育家曼賽爾（A. H. Munsell）所發展，而且在 1905 年正式推出其色彩標記法（Color Notation），其中包含表色系統之說明與色票，並且由美國光學協會技術小組委員完成曼賽爾表色系統色票之色彩標準值之修正，同時於 1943 年正式發表，以供世人使用與共通的參考標準。其標準色彩與標準值是基於國際照明委員會（CIE）所推薦的標準照明 C（CIE C Illuminant）之標準觀測環境下之色彩知覺標準值。如附錄表 1 所示者為三原色 R、Y、B 曼賽爾表色系統色票之色彩標準值（XYZ）轉換而得之 CIEL*a*b*色彩座標值，以供實作練習用。

　　曼賽爾表色系統之色彩均已「色相 明度/彩度」（H V/C，讀作：「H V 之 C」），其中 H 表示 Hue、V 表示 Value、C 表示 Chroma。色相部分以色相環表示，而其色相規劃為以五種純色（Primary Color）紅（R）、黃（Y）、綠（G）、藍（B）、紫（P）為基本色，同時亦採用其五個中間色或二次色（Secondary Color）YR、GY、BG、PB、RP 等共同形成 10 個主色區，而後在每一主色區中再予以細等分為 10 個小色，而且順時針方向，自小而大，分別標以 1～10 之序號，並以 5 號色為該區的代表色或純色，。將色相作如此規劃而形成著名的曼賽爾 100 色相環（Munsell 100 Hue Color Circle）。

　　其次，曼賽爾對於明度之規劃為 11 個階段，以數字 0～10 表示，其中 0 與 10 分別代表理想黑與理想白是無法以實際色料製得其色票。因此，實際色票只有九階，亦即其序號分別為 1 至 9，數值越大者表示明度越亮。另外，曼賽爾對於彩度之規劃則以明度軸（又稱無彩軸）為中心軸，軸上色彩即包含所有灰色系與黑色、白色之色票，其彩度均為零，而且往外延展開來，初期以視覺知覺彩度 2 起，而後以等差值為 2 往外延展開來，其數值越大者表示彩度越高。例如：2, 4, 6, 8, 10, 12, 14,…等。其中實際具有最高色知覺彩度之色相為紅色與黃色。

（二）Munsell 表色系統色知覺範例與實作

1-1　Munsell 色碼色知覺實作範例 1

Munsell 色碼色知覺實作範例 1：5R 5/6

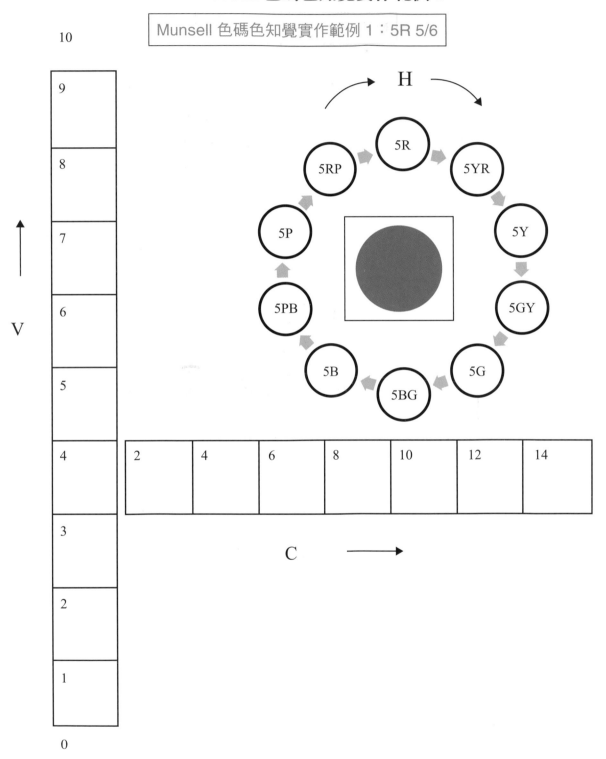

1-2 Munsell 色碼色知覺實作 1-1

Munsell 色碼色知覺實作 1

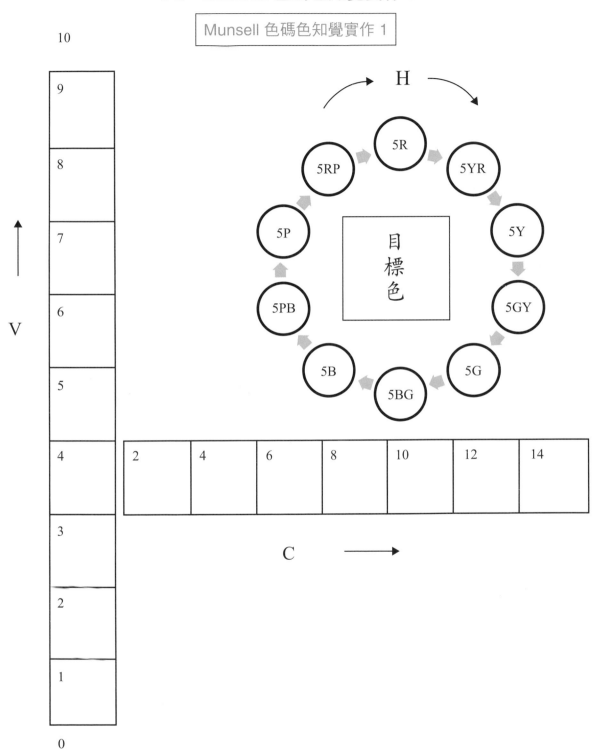

1-3 Munsell 色碼色知覺實作 1-2

Munsell 色碼色知覺實作 2

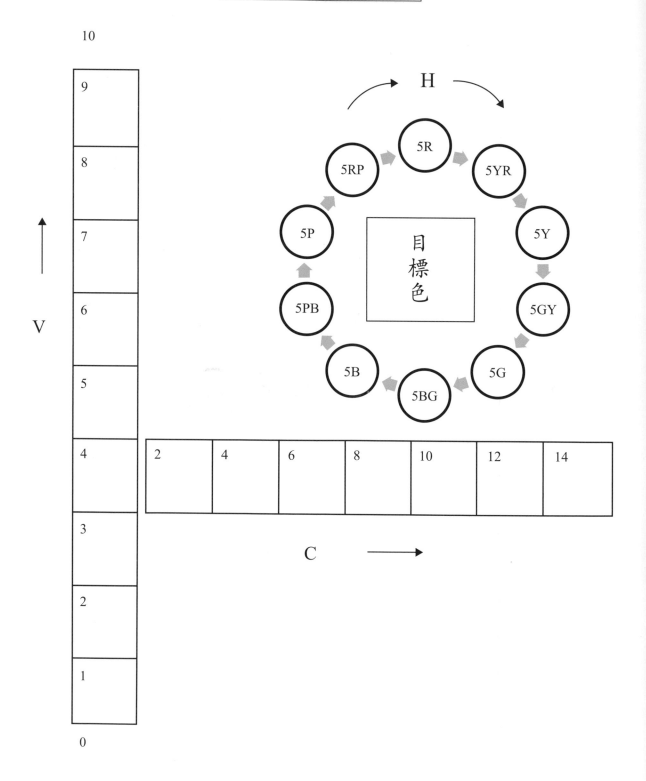

1-4 Munsell 色碼色知覺實作 1-3

Munsell 色碼色知覺實作 3

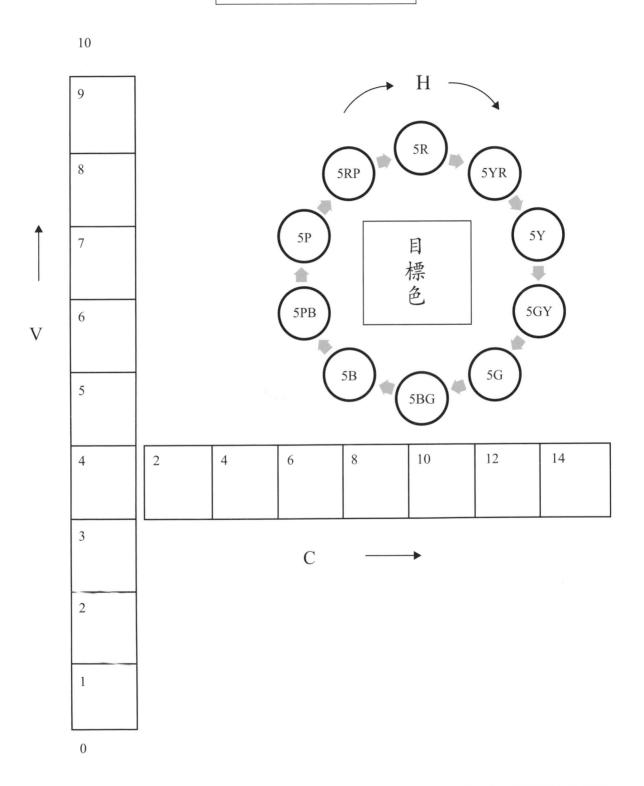

1-5　Munsell 色相色知覺實作範例 2

Munsell 色相色知覺實作範例 2：5R～5RP 5/6

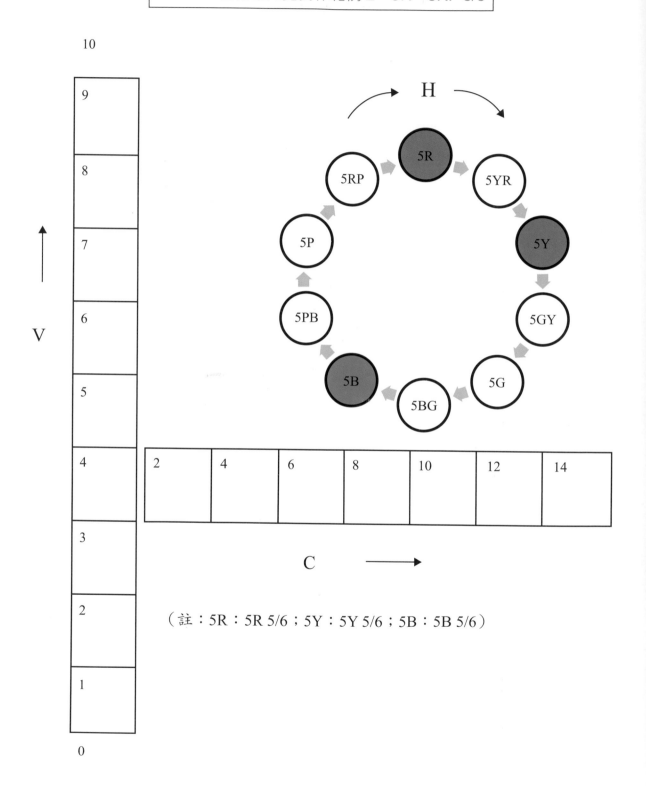

（註：5R：5R 5/6；5Y：5Y 5/6；5B：5B 5/6）

1-6 Munsell 色相色知覺實作 2-1

Munsell 色相色知覺實作 1

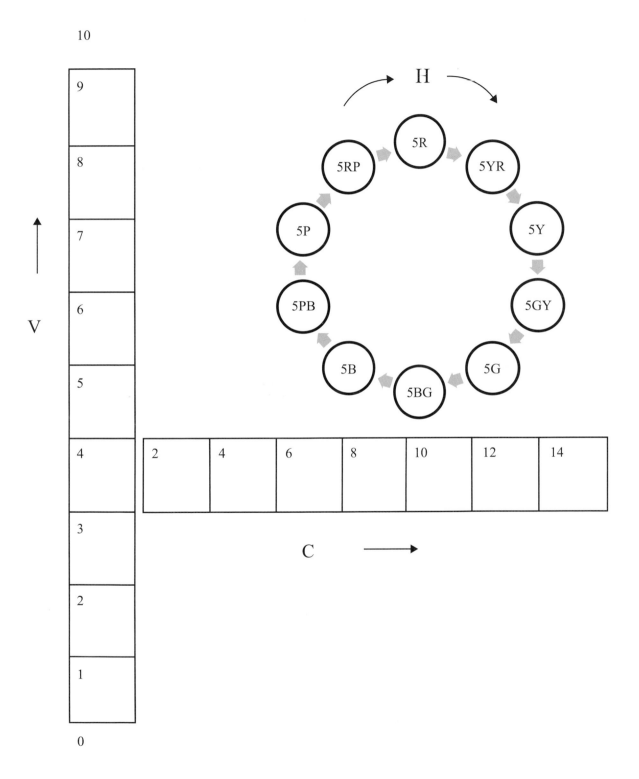

1-7 Munsell 色相色知覺實作 2-2

Munsell 色相色知覺實作 2

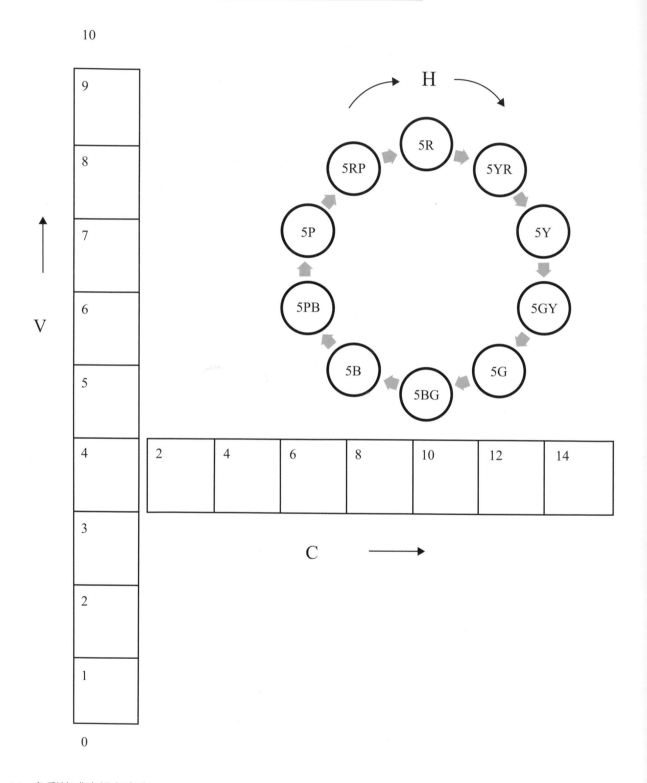

1-8 Munsell 色相色知覺實作 2-3

Munsell 色相色知覺實作 3

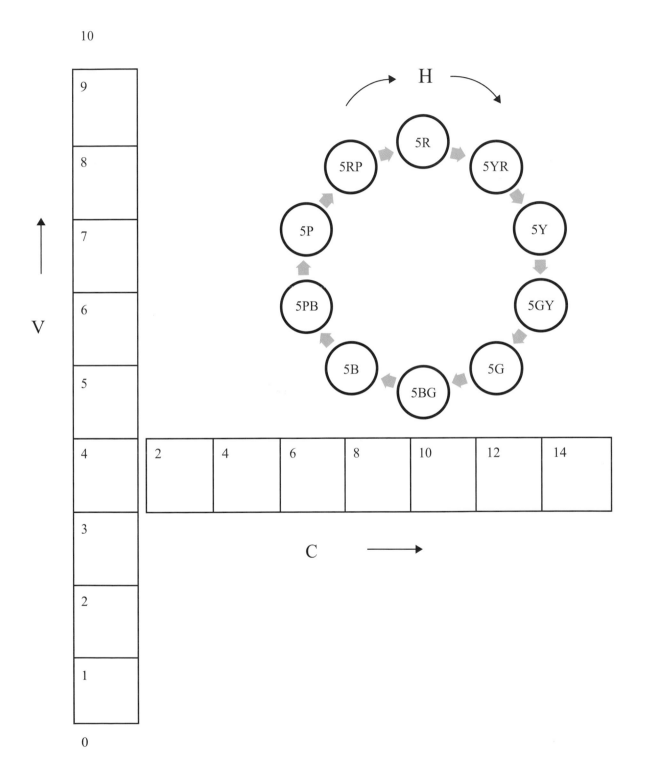

Munsell 明度色知覺實作範例 3：5R 1～9/6

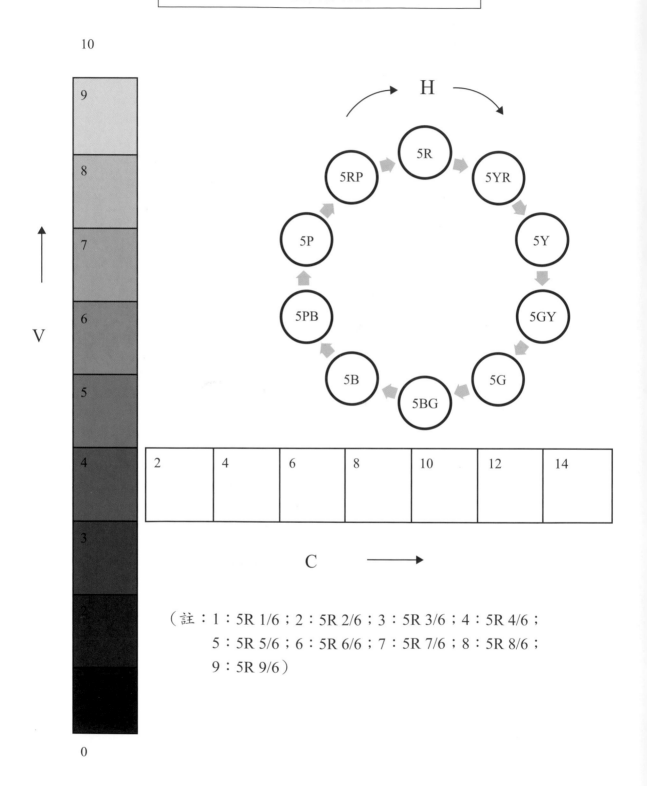

（註：1：5R 1/6；2：5R 2/6；3：5R 3/6；4：5R 4/6；
　　　 5：5R 5/6；6：5R 6/6；7：5R 7/6；8：5R 8/6；
　　　 9：5R 9/6）

1-10 Munsell 明度色知覺實作 3-1

Munsell 明度色知覺實作 1

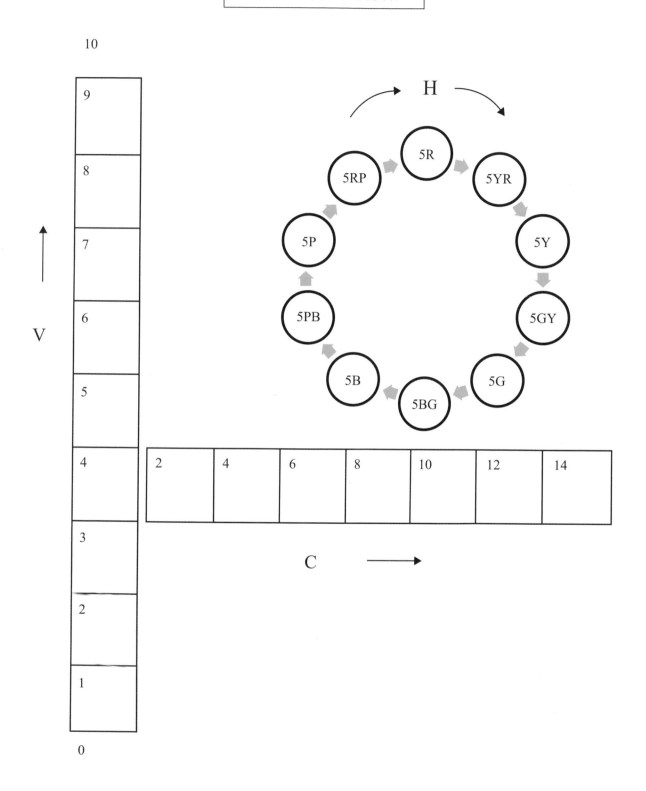

1-11 Munsell 明度色知覺實作 3-2

Munsell 明度色知覺實作 2

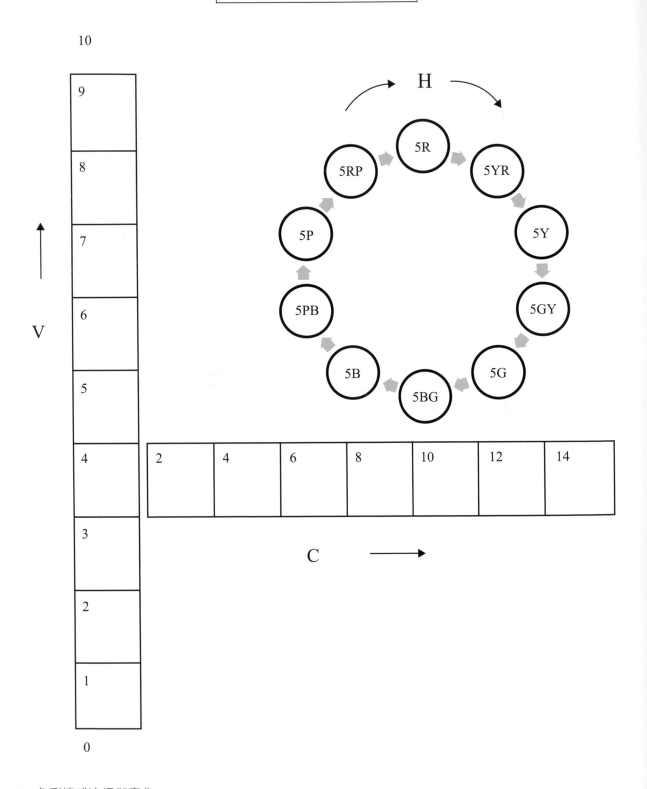

1-12 Munsell 明度色知覺實作 3-3

Munsell 明度色知覺實作 3

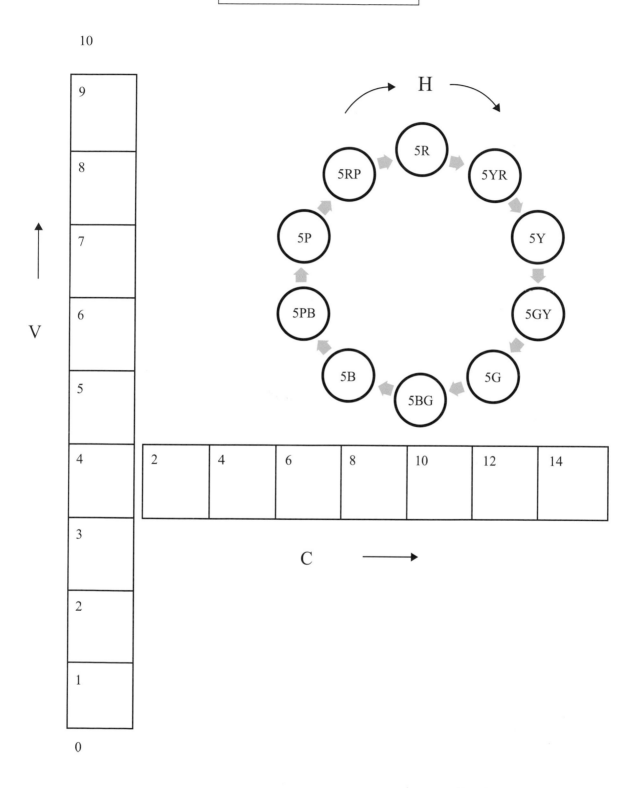

1-13　Munsell 彩度色知覺實作範例 4

Munsell 彩度色知覺實作範例 4：5R 6/2～14

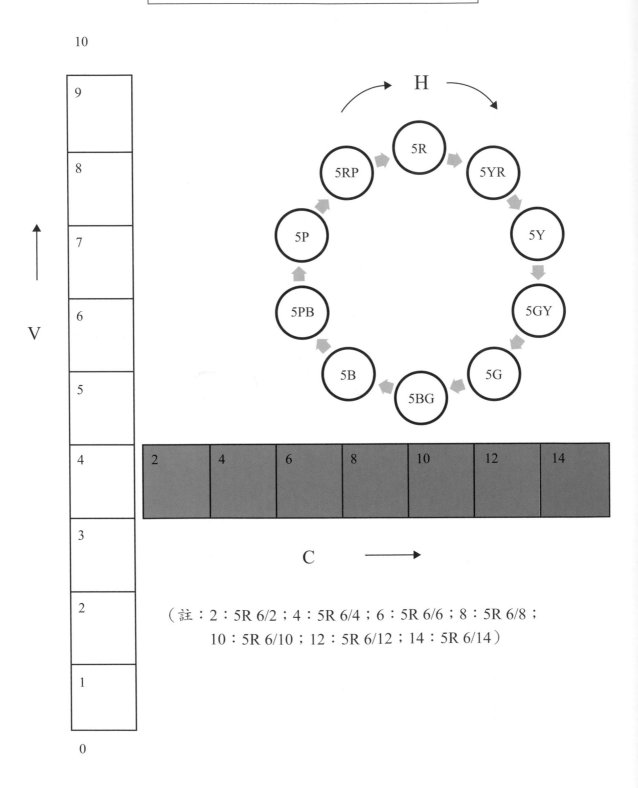

（註：2：5R 6/2；4：5R 6/4；6：5R 6/6；8：5R 6/8；
10：5R 6/10；12：5R 6/12；14：5R 6/14）

1-14 Munsell 彩度色知覺實作 4-1

Munsell 彩度色知覺實作 1

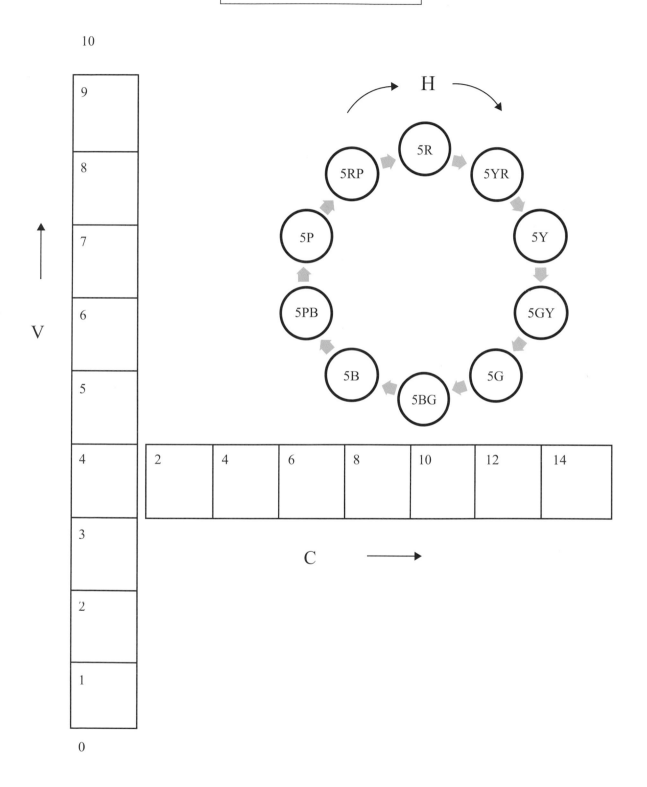

1-15　Munsell 彩度色知覺實作 4-2

Munsell 彩度色知覺實作 2

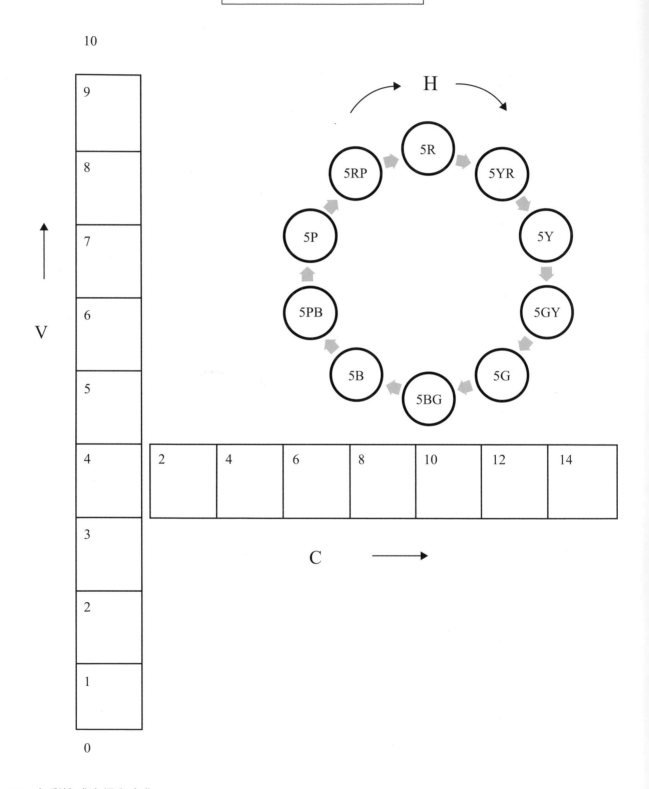

1-16 Munsell 彩度色知覺實作 4-3

Munsell 彩度色知覺實作 3

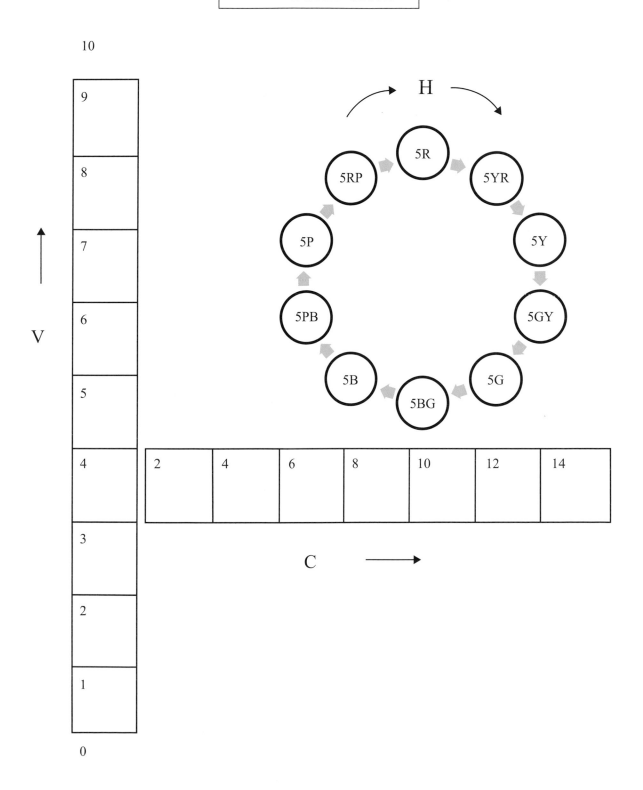

第二章　自然表色系統（NCS）

（一）自然表色系統之特點說明

自然表色系統（Natural Color Order System，簡稱 NCS）之建立構想可追溯到 1834 至 1918 年間德國生理學家 愛華德 赫林（Ewald H ring）之色視覺原理，其乃綜合當代很多色知覺理論與實驗之研究而產生。其後，瑞典物理學家翠格福 尤翰森（Tryggve Johansson）於 1905 至 1960 年間再進一步推展，而且自 1964 年起在斯德哥爾摩的北歐色彩研究所進行有關 NCS 的研究計畫。同時，於 1972 年間正式被制定為瑞典國家標準色彩系統，而且此系統頗俱與色彩組合視覺同步之特色，自新世紀以來亦廣受國際產學界之矚目。

NCS 之色立體原色觀念可溯源於十六世紀著名的藝術暨科學家 禮奧納多 達文西（Leonardo da Vinci）之六原色理論（Six Primary Color Theory），亦即 NCS 之色立體（Color Solid）以白（White (W)）、黑（Swart (S)）、黃（Yellow (Y)）、紅（Red (R)）、藍（Blue (B)）、綠（Green (G)）為基本色，並且進而依色彩組合排列展開形成一個雙圓錐體（Double Cone）之色立體，上頂點為白色，下頂點為黑色，兩頂點連線成為一灰色軸，灰色軸垂直通過色相環圓心。NCS 色相即以色相環表示，而其色相規劃則以四種原色（Primary Color）：黃（Y）、紅（R）、藍（B）、綠（G）為基本色，同時此四原色將色相環分為四等份，並在每相鄰兩原色之間的四分之一環上細分 100 等份，而且色相的標記則以四基本色所含的百分比表示，如圖 2-1、圖 2-2(a)、(b)、(c)所示。例如，R60B 表示該顏色介於紅色（R）與藍色（B）之間，而藍色占 60%、紅色占 40%。

NCS 之色彩均以「黑色量 色度量 色相組合」（SCφ）表示，其中 S 表示黑色量（Swart）、C 表示色度量（Chromaticness）、φ 表示色彩組合（Combination of Hue），而且依據達文西之調色盤與德國化學家奧斯華德（Ostwald）的混色原理，即認為：「所有色彩是由原色及按適當比例混入的白、黑色所組成」，而且（白量＋黑量＋色度量＝100），其中 100 即為色彩的總量。NCS 色票之完整色彩標記則以「S 黑色量色度量 色相組合」之形式表示，例如：「S 2040 G60Y」，其中 S 表示該顏色是 NCS 第二修訂版（Second Edition）制定的標準色之一，20 表示該色含有 20%的黑色量、40 表示該色含有 40%的色度量，另一未標示的白色量為 40%（即白色量＝100－黑色量－色度量）、G60Y 表示該色之色相組合，而且介於綠色與黃色之間，其中含黃色量 60%、綠色量 40%。

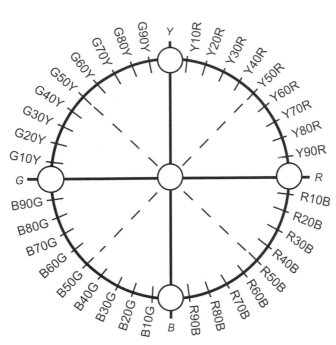

◉ 圖 2-1 NCS 色相環。色相規劃以四原色：黃（Y）、紅（R）、藍（B）、綠（G）為基本色，
同時此四原色將色相環分為四等份，並在每相鄰兩原色之間的四分之一環上細分 100 等份，而
色相的標記則以四基本色所含的百分比表示。

NCS 之色彩規劃圖例如下列圖 2-2(a)、(b)、(c)所示。

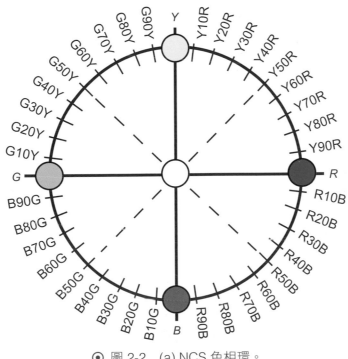

◉ 圖 2-2　(a) NCS 色相環。

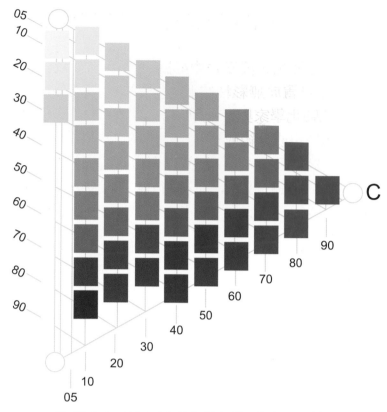

◉ 圖 2-2　(b) NCS 等色相色彩三角之配置例。

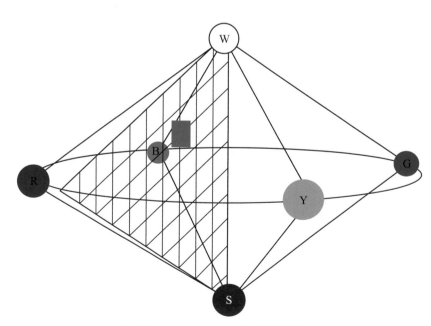

◉ 圖 2-2　(c) NCS 色立體模型。

（二）NCS 色度與成分組成量測作圖法

　　在 NCS 色彩體系之等色相面三角中如圖 2-3 所示，最白色（W）、最黑色（S）、最純色（C）分別置於無彩軸的上、下端點，以及外側三角形的頂點。依據達文西之調色盤與德國化學家奧斯華德（Ostwald）的混色原理，此等色相面三角中所有顏色之色度與黑白成分組成總量為 100。因此，在等色相面三角中的某一未知色度與黑白成分量的顏色（A）可以如圖中所示的作圖法求得其各成分量，亦即分別繪出等色相面三角三邊通過 A 點之平行線，以及分別量出三角形各邊與所對應平行線垂直距離之線段長，而後計算各線段長占三個線段長總量之百分比，即可求得該顏色 A 之色度與黑、白各成分組成量。

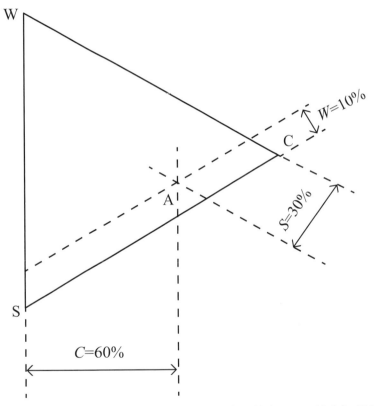

◉ 圖 2-3　NCS 色度與成分組成量測作圖法。其中，A：某未知顏色、
W：最白色、S：最黑色、C：最純色。

（二）NCS 表色系統色知覺範例與實作

2-1　NCS 色相色知覺實作範例 1

NCS 色相色知覺實作範例 1：Y～R～B～G～Y

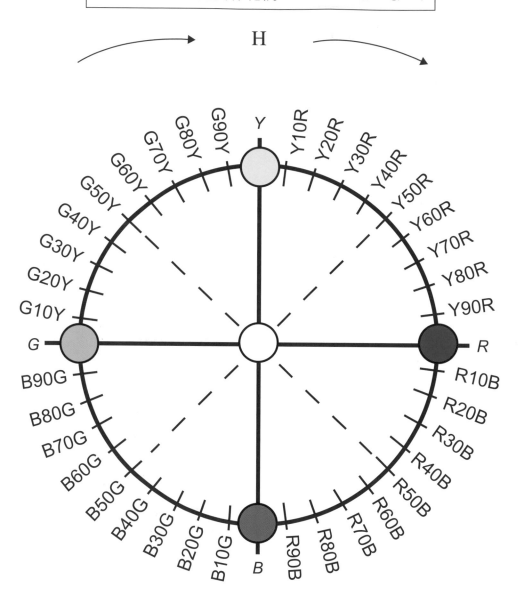

2-2 NCS 色相色知覺實作 1-1

NCS 色相色知覺實作 1：

H

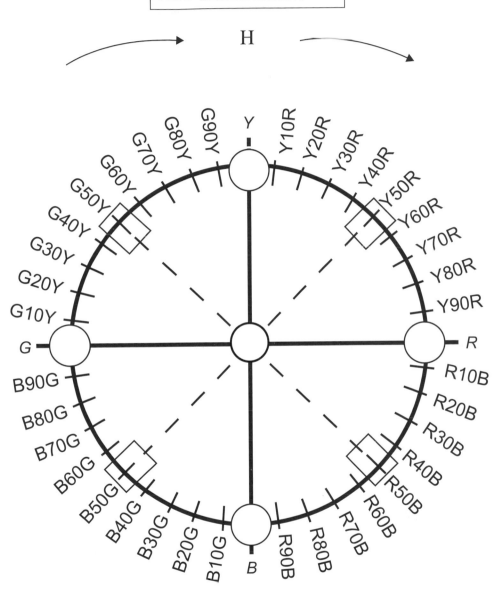

NCS 色度色知覺實作範例 2：Triangle Color Arrangement of Hue Y

＊試以作圖法求得顏色 F 的色彩三屬性與其各含量為何？

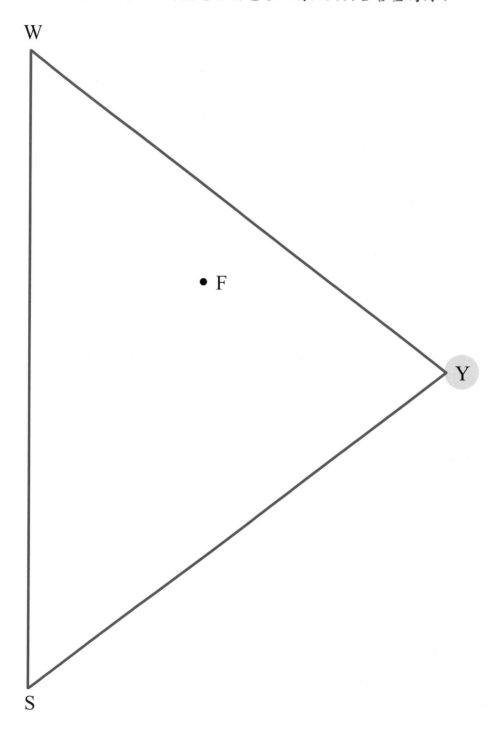

2-4　NCS 色度色知覺實作 2-1

NCS 色度色知覺實作 1：假設在色相為 R50B 之 NCS Color Triangle 中有顏色 F，如圖中所示。試以作圖法求得此顏色的色彩三屬性與其各含量為何？

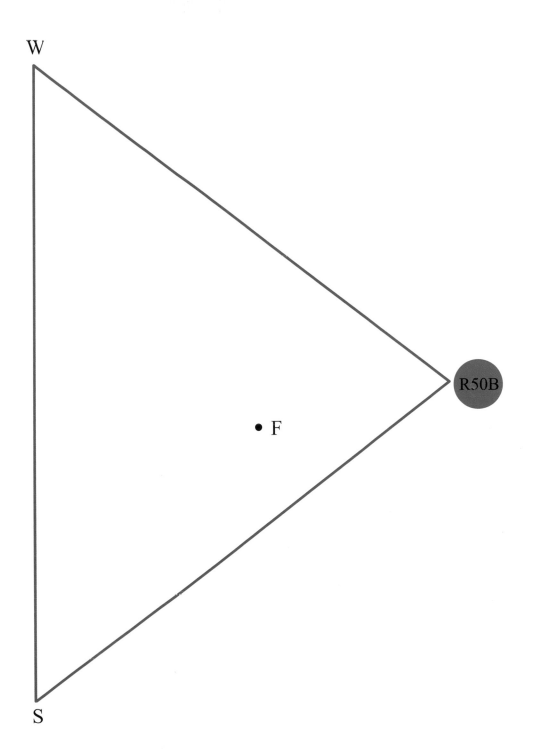

第三章 HRB 情感表色系統色感覺範例與實作

（一）HRB 情感表色系統之色彩情感知覺實作說明

　　HRB 情感表色系統乃是第一個由華人 郭文貴教授首創發明之表色系統，其乃基於整合色彩心理物理學、語意差異法、心理學等之創新原理而首創之情感表色系統。此系統之創立主要使設計師與色彩師便於利用新設計的情感量尺進行人們對於色彩情感之定量計量與預測。其中，情感量尺分為三種類型：（1）色彩力量性（Color Weight）、（2）色彩效果性（Color Impact）、（3）色彩能量性（Colour Potential）。同時，每一種類型均包含有六個主要色彩情感因子，亦即（1）色彩力量性（Color Weight）含有：深的-淺的（Deep-Shallow）、厚的-薄的（Thick-Thin）、疏鬆-緊密（Loose-Tight）、硬的-軟的（Hard-Soft）、光亮-黯淡（Bright-Dim）、柔弱-強壯（Weak-Strong），其中以硬的-軟的（Hard-Soft）相對語意因子為此類型色彩情感軸性之代表，且縮寫代號為 "H"；（2）色彩效果性（Color Impact）含有：輕鬆-緊張（Relaxed-Tense）、素的-葷的（Vegetal-Animalistic）、矯作-自然（Affected-Unmannered）、壓迫-自由（Restrained-Free）、溫和-兇殘（Mild-Wild）、污濁-清潔（Grimy-Cleanly），其中以輕鬆-緊張（Relaxed-Tense）相對語意因子為此類型色彩情感軸性之代表，且縮寫代號為 "R"；（3）色彩能量性（Color Potential）含有：頹喪-興奮（Dejected-Encouraged）、美的-醜的（Beautiful-Ugly）、純樸-豪華（Plain-Gorgeous）、悲傷-快樂（Grievous-Joyous）、生病-健康（Ill-Healthy）、模糊-清晰（Vague-Clear），其中以美的-醜的（Beautiful-Ugly）相對語意因子為此類型色彩情感軸性之代表，且縮寫代號為 "B"。依新的色彩情感空間之三色彩情感軸性，發明人亦賦予其一個簡稱 HRB 色彩情感空間。H 軸代表硬的-軟的（Hard-Soft）之情感軸, 正值＋H 表示軟的而負值-H 表示硬的；R 軸代表輕鬆-緊張（Relaxed-Tense），正值＋R 表示緊張的而負值-R 表示輕鬆的；B 軸代表美的-醜的（Beautiful-Ugly），正值＋B 表示美的而負值–B 表示醜的。每一軸向之座標值均為 0 至 100，而對於負值者，其負號 "－" 代表該軸性色彩意象之負面意義，亦可表示為此軸性色彩情感意義之方向性。

HRB 情感表色系統（a）與 CIEL*a*b*色彩空間之關係示意圖 3-1 如下：

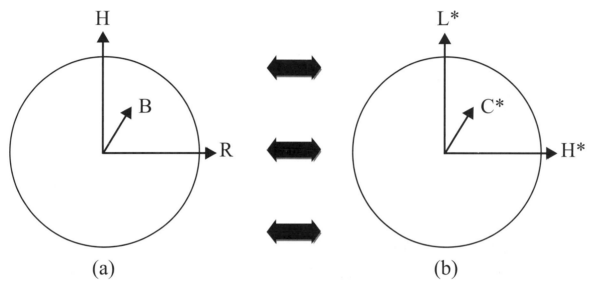

(a) (b)

⊙ 圖 3-1　(a) HRB 情感意象空間與 (b) CIEL*C*H*色彩空間之理論模型圖

（二）HRB 情感表色系統之色彩情感量尺-範例

範例 3-1　HRB 情感表色系統之色彩情感量尺 1

（一）色彩力量性（Color Weight）量尺：

(1) 色彩情感-硬的（H）-軟的（S）量尺

範例 3-2 HRB 情感表色系統之色彩情感量尺 2

（二）色彩效果性（Color Impact）量尺：

(2) 色彩情感-輕鬆（R）-緊張（T）量尺

範例 3-3　HRB 情感表色系統之色彩情感量尺 3

（三）色彩能量性（Color Potential）量尺：

 (3) 色彩情感-美的（B）-醜的（U）量尺

醜
的
(U)
　　-100 -90 -80 -70 -60 -50 -40 -30 -20 -10　0　10　20　30　40　50　60　70　80　90　100

美
的
(B)

範例 3-4　HRB 情感表色系統之色彩情感量尺

色彩學實作-意象座標圖（特定 H）

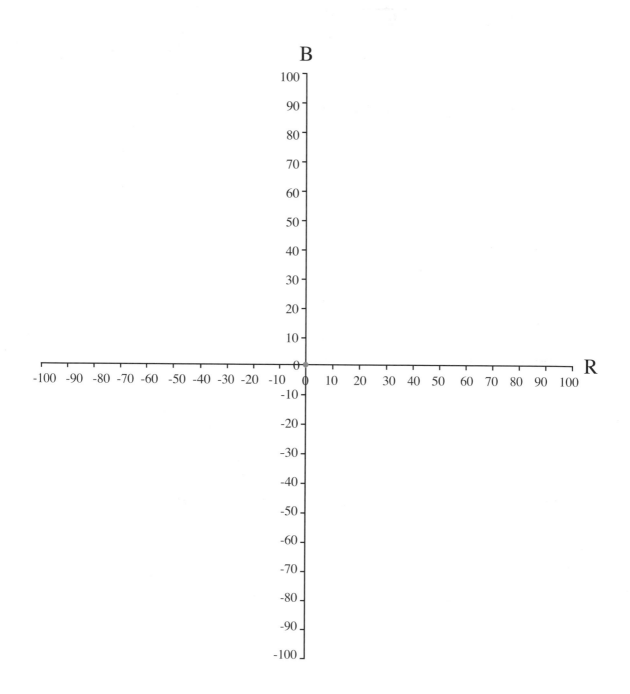

（三）HRB 情感表色系統之色彩情感關係範例與實作

3-1　HRB 情感表色系統之建築景觀色彩情感關係—範例 1

(1) HRB 建築景觀影像範例 1：

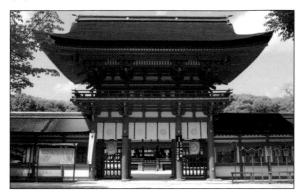

(A) HRB 建築景觀影像範例 1 之情感描述：

> 莊重、柔和、古意、現代感均適中、亦令人較有興奮、喜悅、美的感覺。同時，具有中等之上述感覺強度。
> （HRB 11.1 6.7 25.4
> CIV：28.5）

(B) HRB 建築景觀影像範例 1 之主色：

| 1. HRB1 | 2. HRB2 |

HRB 建築景觀影像範例 1 之副色：

| 1. HRB1 | 2. HRB2 | 3. HRB3 | 4. HRB4 |

(C) HRB 建築景觀影像範例 1 之觀測條件：

　　光源：D65（螢幕背景光）、視角：10 度、時段：標準環境（暗室）

3-2 HRB 情感表色系統之建築景觀色彩情感關係—實作 1-1

(1) HRB 實作 1-1 建築景觀影像：

(A) HRB 實作 1-1 建築景觀影像之情感描述：

(B) HRB 實作 1-1 建築景觀影像之主色：

1. HRB1 2. HRB2

HRB 實作 1-1 建築景觀影像之副色：

1. HRB1 2. HRB2 3. HRB3 4. HRB4

(C) HRB 實作 1-1 建築景觀影像之觀測條件：

光源：＿＿＿＿＿＿＿、視角：＿＿＿＿＿＿＿、時段：＿＿＿＿＿＿＿

3-3 HRB 情感表色系統之建築景觀色彩情感關係—實作 1-2

(1) HRB 實作 1-2 建築景觀影像：

(A) HRB 實作 1-2 建築景觀影像之情感描述：

(B) HRB 實作 1-2 建築景觀影像之主色：

 1. HRB1 2. HRB2

HRB 實作 1-2 建築景觀影像之副色：

 1. HRB1 2. HRB2 3. HRB3 4. HRB4

(C) HRB 實作 1-2 建築景觀影像之觀測條件：

 光源：＿＿＿＿＿＿＿、視角：＿＿＿＿＿＿＿、時段：＿＿＿＿＿＿＿

3-4 HRB 情感表色系統之服飾色彩情感關係—範例 2

(1) HRB 建築景觀影像範例 1：

(A) HRB 建築景觀影像範例 1
　　之情感描述：

稍較偏向年輕、健康、強、
古代、現代感、華麗、樸實
均適中之美感。
（HRB 10.9 0.8 10.9
CIV：15.4）

(B) HRB 服飾影像範例 2 之主色：

　　1. HRB1　　　　　2. HRB2

　　HRB 服飾影像範例 2 之副色：

　　1. HRB1　　　2. HRB2　　　3. HRB3　　　4. HRB4

(C) HRB 服飾影像範例 2 之觀測條件：

　　光源：D65（螢幕背景光）、視角：10 度、時段：標準環境（暗室）

3-5　HRB 情感表色系統之服飾色彩情感關係—實作 2-1

(1) HRB 實作 2-1 服飾影像：

(A) HRB 實作 2-1 服飾影像之
　　情感描述：

(B) HRB 實作 2-1 服飾影像之主色：

　　1. HRB1　　　　　2. HRB2

HRB 實作 2-1 服飾影像之副色：

　　1. HRB1　　　　2. HRB2　　　　3. HRB3　　　　4. HRB4

(C) HRB 實作 2-1 服飾影像之觀測條件：

　　光源：＿＿＿＿＿＿＿、視角：＿＿＿＿＿＿＿、時段：＿＿＿＿＿＿＿

3-6　HRB 情感表色系統之服飾色彩情感關係—實作 2-2

(1) HRB 實作 2-2 服飾影像：

(A) HRB 實作 2-2 服飾影像之情感描述：

(B) HRB 實作 2-2 服飾影像之主色：

　　1. HRB1　　　　　　2. HRB2

HRB 實作 2-2 服飾影像之副色：

　　1. HRB1　　　　2. HRB2　　　　3. HRB3　　　　4. HRB4

(C) HRB 實作 2-2 服飾影像之觀測條件：

　　光源：＿＿＿＿＿＿＿、視角：＿＿＿＿＿＿＿、時段：＿＿＿＿＿＿＿

3-7　HRB 情感表色系統之其他＿＿影像色彩情感關係－實作 3

(1) HRB 實作 3 其他＿＿＿影像：

(A) HRB 實作 3 其他＿＿＿影像
　　之情感描述：

(B) HRB 實作 3 其他＿＿＿影像之主色：

1. HRB1　　　　　2. HRB2

HRB 實作 3 其他＿＿＿影像之副色：

1. HRB1　　　　　2. HRB2　　　　　3. HRB3　　　　　4. HRB4

(C) HRB 實作 3 其他＿＿＿影像之觀測條件：

　　光源：＿＿＿＿＿＿＿＿、視角：＿＿＿＿＿＿＿＿、時段：＿＿＿＿＿＿＿＿

3-8 HRB 情感表色系統之其他＿＿影像色彩情感關係—實作 4

(1) HRB 實作 4 其他＿＿＿影像：

(A) HRB 實作 4 其他＿＿＿影像
之情感描述：

(B) HRB 實作 4 其他＿＿＿＿影像之主色：

1. HRB1　　　　　2. HRB2

HRB 實作 4 其他＿＿＿＿影像之副色：

1. HRB1　　　　2. HRB2　　　　3. HRB3　　　　4. HRB4

(C) HRB 實作 4 其他＿＿＿＿影像之觀測條件：

光源：＿＿＿＿＿＿＿＿、視角：＿＿＿＿＿＿＿＿、時段：＿＿＿＿＿＿＿＿

第四章 CIE 表色系統與色知覺實作

（一）CIE1931xyY 表色系統與色知覺實作

(1) CIE1931xyY 表色系統特點說明

　　CIE1931xyY 表色系統是國際照明委員會（CIE）在 1931 年根據實際色知覺實驗結果所建立而成的標準表色系統。此系統提供數值 X、Y、Z 三刺激值可用於表示一個特定的顏色，換句話說，此顏色可利用標準三原色光（RGB）的相對量混合而得。系統的潛在價值是將不完全對色而商業上可以接受的色刺激差異（如 ΔX、ΔY 與 ΔZ）予以定量化，三刺激值 X、Y、Z 可為三度空間中的三直角座標軸，如有同樣的兩組三刺激值，且會在此空間中佔有相同的點，而觀測者的視感覺也是完全對色。反之，若兩組三刺激值不同，則在空間中佔有不同的兩座標點，觀測者的視感覺能觀察到色差。如果此兩座標點距離愈大，表示色差也愈大。CIE1931xyY 表色系統之 xy 色度圖如下：

(A) CIE1931xyY 表色系統色知覺實作：

　　假設有兩色三刺激值之色度座標為 A（0.10, 0.55）、B（0.40, 0.20），試以作圖法（C 照明色度座標為（0.31, 0.31））於 CIE1931 xy 色度圖上分別表示出此二色刺激之色彩三屬性為何？（註：兩顏色之 CIE Y 值均為 40）

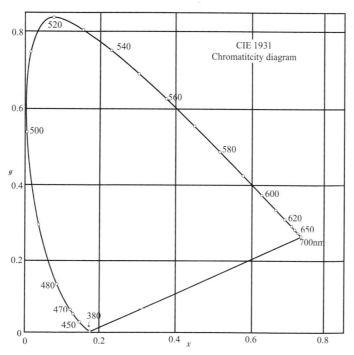

（二）CIEL*a*b*表色系統與色知覺實作

(2) CIEL*a*b*色彩空間表色法特點說明

　　CIE 在 1976 年正式推出 CIEL*a*b*色彩空間與 CIEL*a*b*色差公式，而 CIEL*a*b*色差公式是簡化 ANLAB 色差公式的複雜計算而得，亦即將 Munsell 明度函數的 5 次方計算及內插法，利用開三次方的簡單公式表現出來，其色差值 ΔE 計算如下：

$$\Delta E = [(\Delta L^*)^2 + (\Delta a^*)^2 + (\Delta b^*)^2]^{1/2}$$

上列 ΔE 之計算式即為 CIEL*a*b*色差公式，又簡稱為 CIELAB。
其中，L*、a*、b*即為 CIEL*a*b*色彩空間表色法之色彩座標：

$$L^* = 116(Y/Y_O)^{1/3} - 16 ,$$
$$a^* = 500[(X/X_O)^{1/3} - (Y/Y_O)^{1/3}] ,$$
$$b^* = 200[(Y/Y_O)^{1/3} - (Z/Z_O)^{1/3}] ,$$
$$C^* = (a^{*2} + b^{*2})^{1/2} ,$$
$$h^* = \arctan(b^*/a^*) ,$$

CIEL*a*b*色彩空間示意圖如下：

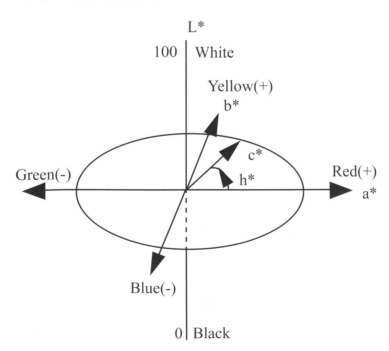

(B) CIEL*a*b*表色系統色知覺實作：

假設現有兩物體色分別為 Colors A 與 B，以及此兩物體色之 CIE L*a*b* Color Space 之座標值分別為 $L^*_a = 66.49$, $a^*_a = 5.24$, $b^*_a = 1.46$；以及 $L^*_b = 66.49$, $a^*_b = 4.56$, $b^*_b = 3.36$。試以 CIE L*a*b* Color Space 之 a*b*色度圖表示此二物體色之色彩三屬性分別為何？ 並試以 CIELAB 色差公式求出 A、B 兩色間之色彩三屬性之差異，以及總色差分別為何？

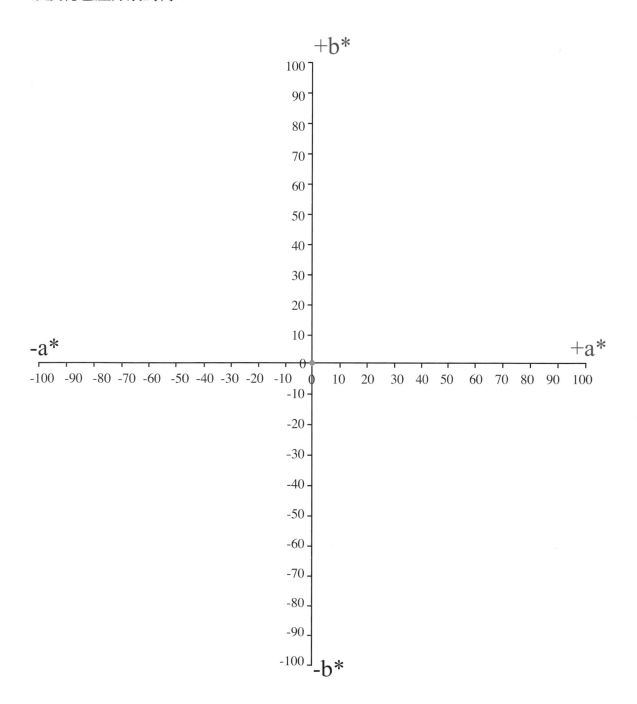

附錄一　附表

附表 1　Munsell 標準色票之 CIELAB 座標值範例

Hue V/C	L*	a*	b*	Hue V/C	L*	a*	b*
5.0 R9/6	91.08	24.71	14.53	12	51.58	50.74	26.61
4	91.08	15.58	9.07	10	51.58	42.15	22.16
2	91.08	5.52	3.27	8	51.58	33.70	17.55
8/10	81.35	41.26	23.07	6	51.58	25.33	13.00
8	81.35	32.44	18.16	4	51.58	16.90	8.42
6	81.35	23.18	13.10	2	51.58	7.90	3.80
4	81.35	14.87	8.42	5.0R 4/20			
2	81.35	5.72	3.13	18	41.22	76.07	38.04
7/16				16	41.22	67.57	34.17
14	71.60	57.19	31.16	14	41.22	59.51	30.17
12	71.60	48.87	26.54	12	41.22	50.85	25.86
10	71.60	39.85	21.70	10	41.22	42.97	21.72
8	71.60	31.70	17.22	8	41.22	35.08	17.64
6	71.60	23.21	12.63	6	41.22	26.54	13.24
4	71.60	15.01	8.14	4	41.22	18.26	8.99
2	71.60	7.01	3.66	2	41.22	9.33	4.47
6/18	61.70	72.79	39.28	3/16	30.77	71.99	29.12
16	61.70	64.72	34.81	14	30.77	63.28	26.34
14	61.70	56.28	30.13	12	30.77	55.17	23.65
12	61.70	48.53	25.92	10	30.77	46.09	20.59
10	61.70	40.25	21.55	8	30.77	37.02	16.85
8	61.70	31.85	16.94	6	30.77	28.04	12.70
6	61.70	24.17	12.84	4	30.77	19.88	8.84
4	61.70	15.82	8.20	2	30.77	10.54	4.58
2	61.70	7.49	3.71	2/14	20.54	64.75	12.28
5/20	51.58	82.24	42.83	12	20.54	54.91	11.36
18	51.58	74.87	39.33	10	20.54	45.85	10.42
16	51.58	66.49	34.89	8	20.54	36.64	9.24
14	51.58	58.02	30.52	6	20.54	27.22	7.09

Hue V/C	L*	a*	b*	Hue V/C	L*	a*	b*
4	20.54	18.99	5.09	6	71.60	−3.36	43.44
2	20.54	10.34	2.88	4	71.60	−3.07	29.43
1/10	10.63	45.47	1.18	2	71.60	−1.92	15.25
8	10.63	37.71	1.72	5.0 Y6/14	61.70	−0.81	105.52
6	10.63	29.37	2.01	12	61.70	−1.05	84.10
4	10.63	20.91	1.84	10	61.70	−1.40	71.61
2	10.63	12.40	1.37	8	61.70	−1.83	58.08
5.0 Y9/20	91.17	−5.11	141.38	6	61.70	−2.18	43.74
18	91.17	−5.34	128.46	4	61.70	−2.46	28.97
16	91.17	−5.43	115.36	2	61.70	−1.72	15.01
14	91.17	−5.65	101.39	5/12	51.58	0.19	92.96
12	91.17	−5.83	87.03	10	51.58	−0.10	70.85
10	91.17	−5.85	72.66	8	51.58	−0.47	57.27
8	91.17	−5.73	59.25	6	51.58	−1.06	44.02
6	91.17	−5.24	45.28	4	51.58	−1.56	29.06
4	91.17	−4.37	31.18	2	51.58	−1.38	14.41
2	91.17	−2.63	16.70	4/10			
8/20				8	41.22	0.48	56.45
18	81.35	−3.52	127.37	6	41.22	−0.21	42.37
16	81.35	−3.57	113.87	4	41.22	−0.77	28.99
14	81.35	−3.69	100.18	2	41.22	−0.90	14.57
12	81.35	−4.02	86.26	3/6	30.77	0.72	41.87
10	81.35	−4.27	71.68	4	30.77	−0.15	26.58
8	81.35	−4.46	57.67	2	30.77	−0.54	13.08
6	81.35	−4.36	43.69	2/4	20.54	0.68	28.55
4	81.35	−3.84	29.66	2	20.54	−0.11	12.03
2	81.35	−2.29	15.86	1/2	10.63	0.43	15.23
7/16	71.60	−1.91	115.45	5.0 B9/4	91.08	−14.66	−12.44
14	71.60	−2.03	98.71	2	91.08	−6.31	−5.09
12	71.60	−2.29	85.64	8/12			
10	71.60	−2.65	72.01	10			
8	71.60	−3.04	57.15	8	81.35	−25.88	−25.66

附表 1　Munsell 標準色票之 CIELAB 座標值範例（續 2）

Hue V/C	L*	a*	b*	Hue V/C	L*	a*	b*
5.0 B8/6	81.35	−19.42	−18.27	10	41.22	−25.81	−35.18
4	81.35	−13.22	−11.60	8	41.22	−21.08	−28.21
2	81.35	−5.99	−4.98	6	41.22	−16.10	−20.58
7/16				4	41.22	−11.54	−13.67
14	71.60	−40.13	−46.24	2	41.22	−6.07	−6.51
12	71.60	−35.12	−39.76	3/14			
10	71.60	−29.24	−32.09	12	30.77	−28.59	−43.65
8	71.60	−23.66	−24.52	10	30.77	−24.04	−36.80
6	71.60	−18.37	−18.07	8	30.77	−19.68	−29.33
4	71.60	−12.58	−11.70	6	30.77	−15.40	−22.00
2	71.60	−6.09	−5.45	4	30.77	−11.16	−15.01
6/16	61.70	−44.47	−53.57	2	30.77	−5.99	−7.19
14	61.70	−38.17	−46.24	2/10	20.54	−22.37	−37.50
12	61.70	−32.73	−39.23	8	20.54	−18.00	−29.91
10	61.70	−27.67	−32.39	6	20.54	−13.60	−21.74
8	61.70	−22.97	−25.73	4	20.54	−9.52	−13.99
6	61.70	−17.88	−18.82	2	20.54	−4.99	−6.53
4	61.70	−12.15	−11.89	1/8			
2	61.70	−10.03	−6.73	6	10.63	−12.47	−23.22
5/18				4	10.63	−8.94	−15.60
16	51.58	−42.96	−54.83	2	10.63	−5.10	−7.67
14	51.58	−36.91	−47.45				
12	51.58	−31.85	−40.82				
10	51.58	−26.50	−33.51				
8	51.58	−21.72	−26.64				
6	51.58	−16.86	−19.54				
4	51.58	−11.84	−12.57				
2	51.58	−5.98	−6.06				
4/16							
14	41.22	−35.51	−49.29				
12	41.22	−30.31	−42.08				

附表 2　北星 167 色實用色票 vs HRB 色彩情感座標範例

序號	色票代碼	H	R	B
1	v1	−7.6	22.2	13.7
2	v2	2.6	20.9	17.4
3	b2	23.6	14.7	13.4
4	s2	2.0	23.9	11.9
5	dp2	−6.2	19.2	12.4
6	lt2	34.0	16.2	6.3
7	sf2	24.1	10.8	2.9
8	d2	15.6	13.9	5.4
9	dk2	−12.9	13.1	−2.7
10	p2	42.3	11.2	1.7
11	ltg2	15.7	29.0	−4.9
12	g2	−9.9	13.6	−5.1
13	dkg2	−19.7	17.6	−7.2
14	v3	18.0	24.6	15.1
15	v4	20.3	9.1	17.4
16	b4	31.4	5.6	10.8
17	s4	21.3	4.5	8.2
18	dp4	0.4	11.9	5.5
19	lt4	44.3	2.7	2.0
20	sf4	31.2	6.6	3.5
21	d4	7.0	13.3	3.4
22	dk4	−2.2	17.4	−1.3
23	p4	55.4	−1.3	−6.0
24	ltg4	34.4	0.6	−6.6
25	g4	9.8	26.5	−6.5
26	dkg4	−22.5	20.6	−7.8
27	v5	30.7	1.5	15.6
28	v6	39.3	−3.4	11.6
29	b6	40.4	−3.5	9.9
30	s6	33.0	−8.1	8.2
31	dp6	13.3	−3.8	6.2

32	lt6	47.0	−5.7	3.1
33	sf6	40.3	−6.4	7.1
34	d6	15.2	−4.2	3.9
35	dk6	−6.1	−1.3	−0.1
36	p6	53.9	−9.1	−1.4
37	ltg6	38.7	−5.8	−5.1
38	g6	1.4	−4.7	−5.9
39	dkg6	−11.1	−6.1	−7.7
40	v7	41.6	−8.8	18.9
41	v8	51.2	−13.0	19.9
42	b8	52.5	−13.4	16.0
43	s8	44.4	−12.0	7.3
44	dp8	30.7	−10.4	12.6
45	lt8	54.6	−14.6	6.6
46	sf8	48.8	−13.8	5.3
47	d8	31.4	−10.7	10.8
48	dk8	3.7	−13.7	0.5
49	p8	55.0	−14.1	5.3
50	ltg8	28.7	−14.4	−0.6
51	g8	2.1	−11.0	−5.6
52	dkg8	−19.0	−17.3	−8.6
53	v9	50.2	−15.7	28.9
54	v10	43.8	−18.2	20.3
55	b10	43.0	−16.9	20.1
56	s10	29.1	−18.2	13.4
57	dp10	7.2	−17.5	6.9
58	lt10	54.6	−17.4	12.2
59	sf10	39.1	−18.0	5.4
60	d10	15.1	−17.8	5.0
61	dk10	−3.9	−18.4	0.0
62	p10	58.8	−16.6	2.8
63	ltg10	28.5	−18.2	0.2
64	g10	3.0	−18.1	−4.7
65	dkg10	−20.6	−20.1	−9.1

66	v11	18.6	−20.6	21.6
67	v12	11.3	−21.0	20.8
68	b12	27.8	−21.0	17.4
69	s12	7.7	−21.0	16.6
70	dp12	0.0	−21.0	7.3
71	lt12	40.7	−21.0	15.4
72	sf12	29.7	−20.7	3.9
73	d12	13.9	−21.0	1.9
74	dk12	−15.9	−21.0	−3.0
75	p12	51.5	−20.8	5.6
76	ltg12	14.3	−21.0	−4.5
77	g12	−4.1	−21.0	−5.4
78	dkg12	−23.4	−16.4	−9.1
79	v13	3.7	−21.0	17.3
80	v14	0.2	−20.4	9.3
81	b14	22.5	−20.6	12.6
82	s14	11.0	−20.2	13.6
83	dp14	−14.0	−20.1	2.8
84	lt14	35.0	−20.6	9.8
85	sf14	24.9	−20.4	−0.7
86	d14	−2.4	−20.7	1.9
87	dk14	−19.2	−20.9	−4.4
88	p14	46.5	−20.2	1.4
89	ltg14	17.6	−19.5	−6.3
90	g14	−7.0	−19.1	−5.8
91	dkg14	−23.8	−21.0	−8.7
92	v15	−3.3	−18.3	7.2
93	v16	−4.9	−15.0	2.5
94	b16	25.0	−17.6	2.3
95	s16	8.8	−11.7	8.2
96	dp16	−18.4	−13.9	−0.9
97	lt16	29.6	−18.0	1.8
98	sf16	22.4	−17.7	−3.0
99	d16	−5.7	−16.6	−0.6

100	dk16	−20.1	−16.4	−5.0
101	p16	55.5	−18.9	−5.4
102	ltg16	31.0	−17.0	−5.1
103	g16	−5.6	−18.2	−7.1
104	dkg16	−22.2	−21.0	−8.7
105	v17	−10.9	−10.7	5.6
106	v18	−9.9	−8.7	7.4
107	b18	5.4	−11.9	4.4
108	s18	−13.1	−9.9	5.1
109	dp18	−16.5	−9.6	2.8
110	lt18	31.0	−12.2	−1.0
111	sf18	10.1	−13.0	−5.5
112	d18	−3.8	−12.0	−3.0
113	dk18	−21.7	−8.5	−1.5
114	p18	49.7	−15.0	−7.9
115	ltg18	30.4	−12.2	−7.4
116	g18	−4.6	−11.3	−7.0
117	dkg18	−20.7	−5.1	−9.4
118	v19	−15.7	−7.0	7.4
119	v20	−10.8	−6.4	6.4
120	b20	9.5	−7.3	5.6
121	s20	−1.2	−6.8	9.6
122	dp20	−15.8	−6.3	5.3
123	lt20	33.6	−7.2	−2.2
124	sf20	19.1	−8.7	−6.9
125	d20	−9.1	−6.7	−2.8
126	dk20	−24.8	−6.6	−2.9
127	p20	48.7	−8.6	−6.9
128	ltg20	31.8	−11.6	−8.9
129	g20	−9.8	−7.8	−8.3
130	dkg20	−22.2	5.4	−9.2
131	v21	−12.4	−5.8	7.1
132	v22	−14.9	−5.3	7.8
133	b22	9.4	−5.2	7.6

134	s22	−14.2	−5.1	7.9
135	dp22	−20.6	−5.2	−1.3
136	lt22	31.0	−5.2	−1.7
137	sf22	20.0	−5.1	−0.3
138	d22	−9.1	−5.1	−3.6
139	dk22	−16.3	−5.1	−2.9
140	p22	46.2	−5.1	−8.1
141	ltg22	25.2	−5.1	−7.6
142	g22	−6.6	−5.4	−6.3
143	dkg22	−23.9	−5.8	−8.1
144	v23	−16.6	−6.2	6.3
145	v24	−9.2	27.5	11.8
146	b24	13.6	32.4	10.8
147	s24	−6.0	−5.9	12.7
148	dp24	−16.5	41.1	−9.9
149	lt24	28.0	29.2	9.5
150	sf24	10.2	30.7	1.6
151	d24	−2.3	33.3	−0.1
152	dk24	−19.1	33.1	−3.3
153	p24	49.9	−1.2	−4.7
154	ltg24	13.7	−6.0	−5.3
155	g24	−8.5	37.3	−6.1
156	dkg24	28.4	20.2	−8.0
157	k0	62.1	−9.5	−7.8
158	k10	50.4	−9.6	−7.9
159	k20	41.2	−9.6	−8.1
160	k30	31.8	−9.5	−8.3
161	k40	24.0	−9.4	−8.6
162	k50	15.8	−9.1	−8.9
163	k60	6.5	−8.5	−9.2
164	k70	−2.5	−7.3	−9.5
165	k80	−11.2	24.2	−9.7
166	k90	−16.8	−0.2	−9.3
167	k100	−22.9	−3.6	−8.8

附錄二　部分實作解答

(1) NCS 色度色知覺實作範例 2（P29）

解答：顏色 F 為含黑色量 17.15、白色量 46.03、色度量 36.82 之純黃色（100Y）。

(2) NCS 色度色知覺實作 2-1（P30）

解答：顏色 F 為含黑色量 33.61、白色量 17.65、色度量 48.74 而以 50 紅 50 藍組成之顏色（R50B）。

(3) CIE1931xyY 表色系統色知覺實作（P44）

解答：顏色 A 之色彩三屬性為色相 507nm、純度（Purity）66%、明度 40；顏色 B 之色彩三屬性為色相-496（或 496C）nm、純度 61%、明度 40。

(4) CIEL*a*b*表色系統色知覺實作（P46）

(A)解答：顏色 A 之色彩三屬性為色相（h*）15.57、彩度（C*）5.44、明度（L*）66.49；顏色 B 之色彩三屬性為色相 36.38、彩度 5.66、明度 66.49。

(B)解答：A、B 兩色間之色彩三屬性之差異分別為色相差（Δh*）20.81、彩度差（ΔC*）0.22、明度（ΔL*）0.00；A、B 兩色間之總色差（ΔE_{CIELAB}）2.02。